FRÁGILES INTERLUDIOS

ALEJANDRA SOLÍS GONZÁLEZ

Copyright © 2020 Alejandra Solís González

All rights reserved.

ISBN: 9781792167416

Ilustración de portada: Omar Padilla Hidrogo

DEDICATORIA

A todas las almas sensibles que aspiran y vuelan por amor.

CONTENTS

	Reconocimientos	i
1	Poesía silvestre	Pg. #17
2	Pasión, deseos y divagaciones	Pg. #41
3	Filosofando al amor y a la soledad	Pg. #65
4	Al encuentro con mi yo	Pg. #88

RECONOCIMIENTOS

A todos mis familiares y amistades que han enriquecido mi vida. A mi familia. A Gustavo, por lo que ha significado en la unión familiar.

Introducción a la segunda edición.

La literatura española tal y como la conocemos hoy día no sería completa si descuidáramos avergonzados aquella parte integrante que constituye la literatura erótica, en el sentido más estricto y el erotismo en la literatura más amplio.
El uso del léxico, su riqueza de imágenes y metafórica sobre todo de un erotismo velado, que el lenguaje erótico comparte con la literatura en general, deja entender más profundamente lengua y pensamiento de los siglos pasados.

La nueva valoración del erotismo nos permite nuevas interpretaciones y profundiza cualquier obra con nuevas capas de lectura. Incluso en obras como La Celestina o El Libro de Buen Amor, desde siempre parte íntegra y esencial de la literatura española, su contenido de amor sensual imposible de ignorar ha servido como representante de un erotismo moralizante. Pero también en obras no marcadas como eróticas como El Quijote se ha podido profundizar la interpretación. La apertura hacia lo erótico nos permite nuevos puntos de vista y hasta una nueva interpretación de una obra entera.

Puede que en el país no haya autores llamativos y escandalosos que sirvan de modelo, admitimos incluso la importancia de la *imitatio creatrix* que inspira a los autores. Pero el hecho es que hay toda una serie de autores cuya obra está marcada por el erotismo y que sin duda ninguna han enriquecido la literatura española.

Hemos llegado a un punto en el que dejamos atrás una religión en concreto al igual que los límites del tiempo. Vivimos de la misma manera la contemplación divina que la comprensión del Eros originario clásico como aquella divinidad que reinó antes y que estaba por encima de los dioses del Olimpo. Eros llega a ser un fenómeno más allá del tiempo que une hombres y culturas, una forma de comunicación que va más allá de las barreras lingüísticas.

Desgraciadamente es muy difícil o imposible abstraernos de nuestra personalidad y cuerpo histórico con lo cual el Eros «trastemporal» pocas veces puede ser reconocido en su totalidad y menos aún vivido. Siempre nos encontramos con las reglas sociales que funcionan de filtro para la vivencia erótica. Cada cultura y cada grupo social le atribuye otra importancia, otro papel. De esta manera Eros se convierte —con toda su vigencia «trastemporal»— en un concepto variable porque

se interpreta lo eterno de diferentes maneras, sacando aspectos parciales muchas veces incluso contradictorias y negando otras.

Al igual que pasa con otros géneros, la literatura erótica puede tener una definición tan amplia que deje de ser operativa. En un sentido estricto se pueden considerar como eróticos tanto la poesía mística de Juan de la Cruz como las Rimas de Bécquer o La mujer de todo el mundo de Alejandro Sawa.

En otro extremo se la puede situar en un marco tan restringido que llegue a identificarse exclusivamente con la literatura sicalíptica o la llamada pornográfica. Sin entrar en ellos, creemos que a la literatura erótica le ocurre como a la literatura fantástica, todo el mundo sabe identificarla si se encuentra con ella, pero nadie es capaz de definirla con exactitud.

Mutatis mutandis, el eros y el sexo son ahora temas habituales de las poetas; motivos poéticos que se tratan desde puntos de vista más ambiciosos y desinhibidos. Ahora bien, ese eros no se satisface con una única fórmula estética y universal. La historia de la literatura está plagada de muchísimos y magníficos ejemplos de literatura erótica, así como de basura que lo es no

por ser erótica sino por ser mala literatura. En este sentido no se distingue del resto de los géneros. Ciñéndonos sólo a la lengua castellana, desde el Libro de Buen Amor hasta los Veinte poemas de amor y una canción desesperada, de Neruda, pasando por ciertos versos de Juan Ramón Jiménez o Miguel Hernández, nuestra historia literaria abunda con generosidad y calidad en el tema.

En el prólogo, Bruno Estañol sostiene que "Alejandra Solís tiene el numen de la poesía. Ve el mundo con una sensibilidad que le permite percibir y pensar el mundo con una mirada visionaria, que los demás no ven. Con unos ojos que captan sus propios sentimientos y los de los demás. Es sensible a las emociones del Otro con una gran intensidad. Esta vidente poeta, logra desentrañar el amor, la muerte, el sufrimiento, la inminencia amorosa, el momento milagroso de la caída en el amor, la separación y las emociones que acompañan a estos estados febriles y situaciones límite a los que los seres humanos nos enfrentamos".

El erotismo es el encuentro de los cuerpos como es el encuentro de las palabras en la poesía, donde se crea una comunicación bajo el deseo de los cuerpos y el significado de las palabras. El

encantamiento del lenguaje frente a los cuerpos desnudos es el encantamiento de los cuerpos frente a la palabra erotizada. A través del lenguaje se erotiza el deseo de los cuerpos como transfiguración de la libido. La poesía canta el deseo de los cuerpos amorosos que se aman también en las palabras. Decía Octavio Paz que, "el más amplio y básico es el sexo, la fuente primordial; en tanto, el erotismo y el amor son formas derivadas del instinto sexual: cristalizaciones, sublimaciones y perversiones que transforman la sexualidad".

Frágiles Interludios, primer libro de Alejandra Solís González, condensa la teoría del amor y más precisamente, la teoría del erotismo del poeta mexicano; una especie de resumen de su trayectoria de vida, pensamiento y escritura, donde traza ese sutil límite entre los tres dominios de la vida humana: la sexualidad, el erotismo y el amor.

Con Alejandra el erotismo emerge exclusivo del ser humano; representa su sexualidad transfigurada por la imaginación, la voluntad y el deseo, donde lo erótico es la comprensión no intelectual sino sensible de la sexualidad; el saber de los sentidos que, sin perder sus poderes, se convierten en servidores de la imaginación y nos

hacen oír lo inaudible y ver lo imperceptible.

En esta filosofía del amor, Alejandra, habla de la imaginación como el personaje invisible y siempre activo en todo encuentro erótico; encuentro que se conduce indefectiblemente por la fantasía que provoca el deseo.

A los Frágiles Interludios recurre Alejandra para considerar que la sexualidad es la llama, parte sutil del fuego que se eleva y levanta en figura piramidal; que sostiene a su vez dos llamas en su interior, una roja, la del erotismo y otra azul, la del amor.

Octavio Paz decía que "mientras el amor se concentra en una persona determinada, única, que acapara toda la atención y entusiasmo; el erotismo es libre elección que no se sustenta en la fidelidad".

El ser humano, que es nostálgico, busca el amor en respuesta a su soledad, busca la comunión y comunicación con la "otredad". La carencia del amor es carencia del "otro", su plenitud, la reunión.

También, en 1993 decía que "poesía y erotismo son dos expresiones de la sexualidad y la

literatura que reivindica el cuerpo y la palabra. En una sociedad reprimida y de doble moral como la nuestra, la reivindicación del cuerpo y la palabra es un arte poética y un arte erótica, que se hace necesario humanizar esa creación porque la poesía como el erotismo es un arte, y la función social del arte, es la reivindicación de la belleza, la libertad y la realización humana".

El poeta recupera el deseo que eterniza en la palabra. En la vida, "el amor es eterno mientras dura," decía Vinicius de Moraes. En la poesía, el amor es eterno mientras conmueva a los amantes. El amor en la poesía funda una estética de la palabra. "Si una mujer comparte mi amor/ mi verso rozará la décima esfera de los cielos concéntricos / Si una mujer desdeña mi amor/ haré de mi tristeza una música/" escribió amorosamente Borges.

Alejandra tiene una utopía, que un día el amor sea como la esencia de su palabra mágica y esplendorosa. También cree en el poder de la palabra porque cree en el poder del amor. En el reino de la poesía, el amor da existencia a la palabra. En el reino del amor, la palabra da existencia al deseo.

Escribir un poema de amor es vivir el amor

doblemente. En la poesía el amor se hace sublime.

JUNTOS
Quiero enseñarte el camino
del cansancio,
atravesar lentamente tus muros
y derribar la muralla de tu piel,
bañarte de lujuria con mi boca,
hacer una rebelión de amor
con tus hormonas,
aspirar el aroma de tus versos
y decir cuánto te amo
con la fatiga de los cuerpos.

El poeta escribe por amor, porque el amor, como la poesía, es la única prueba concreta de la existencia del hombre.

JUEGOS
Iniciamos un juego sexual
que se debate entre la vida y la muerte,
con fino erotismo escénico
mirar y jugar con la suerte,
movimientos unificados
prolongan nuestros sonidos,
siluetas llenan la atmosfera
de un misterio compartido,
el hechizo de dos seres

con mundana reverencia
sin quebrantos ni pequeñeces
en el placer funden su esencia.

"Estos breves poemas, esta Poesía silvestre —que crece libre como la hierba en los oteros y majadas de la vida— se inscribe en la vía amorosa de alcances místicos. Algunos de sus versos aluden al arrebato de San Juan de la Cruz; en otros, a cierto refinamiento modernista; y en otros más, a la vaguedad y sencillez del romanticismo becqueriano", le dedica José Antonio Banda.

En esa diferencia se basa el criterio que queremos utilizar a la hora de presentar estos poemas. En ellos, si bien el erotismo está presente de forma más o menos explicita, la calidad literaria es excelente.

Los editores

Primavera 2020

Prólogo

Alejandra Solís tiene el *numen* de la poesía. Ve el mundo con una sensibilidad que le permite percibir y pensar el mundo con una mirada visionaria, que los demás no ven. Con unos ojos que captan sus propios sentimientos y los de los demás. Es sensible a las emociones del Otro con una gran intensidad. Esta vidente poeta, logra desentrañar el amor, la muerte, el sufrimiento, la inminencia amorosa, el momento milagroso de la caída en el amor, la separación y las emociones que acompañan a estos estados febriles y situaciones límite a los que los seres humanos nos enfrentamos. A lo largo de los años, solitaria y secreta, como Emily Dickinson que en vida nunca publicó sus poesías, ha ido consolidando su oficio poético y lo ha destilado de una manera admirable. Su poesía es esencialmente femenina y delicada y a veces reticente, pero siempre sincera y con plenitud de hallazgos poéticos.

Al leer a Alejandra Solís uno comprueba que ha escrito un libro compuesto de poemas amorosos y eróticos y no un libro con algunos poemas eróticos. Esto es sin duda muy difícil de lograr. El Cantar de los Cantares, y la Sulamita cantando, es acaso el poema erótico más sublime soñado por mujer alguna. La poetisa Safo y en nuestras letras

Rosario Castellanos han escrito poemas eróticos de gran intensidad. Los poemas de Catulo son casi todos eróticos y dedicados a una sola seductora destructora mujer: Clodia. Neruda escribió un libro de poemas con veinte canciones armadas para el amor y San Juan de la Cruz, cumbre de la poesía española, escribió Noche Oscura del Alma con una alegría desmesurada. No así Gérard de Nerval que describió el duelo amoroso como el sol negro de la melancolía.

La música poética de Alejandra Solís es exaltada y feliz.

Bruno Estañol
Ciudad de México.
Día de los Reyes 2019

1 POESÍA SILVESTRE

INTRODUCCIÓN

Algunas personas piensan que al acercarse la vida al ocaso la razón debe guiar siempre nuestras acciones, y que el actuar en base a sentimientos es una debilidad, que las personas emotivas somos "románticas" viviendo en las nubes como si serlo fuera pecado, algo que no debe ocurrir en nuestra vida diaria. Para mí, este tipo de actitudes es una forma de esconder nuestro "yo" de tal manera que este permanezca desconocido para los demás. Es un miedo a vivir en el "aquí y ahora" que nos puede dar dolores de cabeza, pero también el disfrute real de nuestra vida. Por qué no hay más allá del momento en que vivimos. Después…después es …si hubiera…... Al hacerlo de manera cotidiana nuestro "yo" termina siendo desconocido para nosotros mismos.

Los seres humanos debemos mostrarnos naturales, abiertos, auténticos y sensibles. Para ello debemos cultivar y mostrar nuestras emociones y sentimientos. Lo que nos hace humanos es esa capacidad de sentir, de ser

sensibles, los sentimientos son la causa que mueve al mundo. Cada decisión debe reflejar nuestro sentir-pensar y nuestra razón, no solamente uno u otro. Si lo hiciéramos, nuestras relaciones con los demás serían más cálidas, más humanas. Como una manera de expresar algunos sentimientos vividos, esta presentación aspira sólo a ser reflexiones que han sido recopiladas y hoy se presentan para descorrer un poco el velo a las sombras del pasado.

Los momentos vividos evocan recuerdos, felicidad y nostalgia. Hay demasiadas palabras asimiladas de aquí y de allí. No soy capaz de dar el reconocimiento a tantos poetas que han influido en mí y que de una manera u otra sus frases impactaron mi visión romántica y un poco distorsionada de la vida. Cada verso es en realidad un pedazo de mi vida, una cara de mi alma en el momento de escribirlos. Lo demás es la fantasía que también interviene, esta se mezcla con la nostalgia, con la soledad y con movimientos interiores difíciles de describir. Pero no se refieren a alguien en concreto... sí hay nombres es para nombrar una cosa, un sentimiento o una ilusión. Creo que se comprenderá más leyendo lo que intenta ser poesía silvestre que lo que yo pueda decir.

Escribir es parte de mi vida, espero que los momentos que comparto lleguen a sus corazones y la morada de su mente.

MASG

UN PRADO DE FLORES ESMALTADO

El amor es sentimiento que nos rebasa. En él, los impulsos por ser uno en el otro son una fuerza que difícilmente se logra contener; porque son rito previo y generoso a los juegos eróticos: incendia, aligera el cuerpo, y lo eleva a las alturas.

Casi desde el comienzo de la literatura aparecen los cantos al amor. Ahí están los poemas de Safo y los breves raptos de los poemas homéricos —en donde no se canta el amor humano, sino el divino—; los florilegios de la poesía latina, los epigramas palatinos, y ese hermoso texto dramático que todas las Biblias contienen: El Cantar de los cantares, poema bellamente adaptado por San Juan de la Cruz en su Cántico espiritual.

Hablo de amor y hablo de los alcances místicos del amor. No de otra forma se nombran estos raptos, estos deseos por lanzarse al vacío de lo que no se conoce, sin darle importancia al peligro de arder en las llamas del desprecio. Salir de sí en acto amoroso es salirse del mundo gobernado por lo ordinario para alcanzar la mirada franca y absoluta, en la presencia del otro.

Estos breves poemas, esta Poesía silvestre —que

crece libre como la hierba en los oteros y majadas de la vida— se inscribe en la vía amorosa de alcances místicos. Algunos de sus versos aluden al arrebato de San Juan de la Cruz; en otros, a cierto refinamiento modernista; y en otros más, a la vaguedad y sencillez del romanticismo becqueriano. Que el posible lector juzgue. No sin disfrutar antes del verdor de estos breves "valles solitarios nemorosos", en tensa compañía del amado.

José Antonio Banda

1 POESÍA SILVESTRE

Pastores, los que fueres
allá, por las majadas, al otero,
sí por ventura vieres
aquél que yo más quiero,
decidle que adolezco, peno y muero.

 San Juan de la Cruz

Y TU POESÍA

A quien confió mi ser
te has plantado en mí,
ya no sé si habito una cárcel de locura
o permites que te hable con cordura,
solo sé que estoy
entre la ilusión y la penitencia,
tus señales atávicas
llenas de artificios convulsos
se estancan en mis manías
sudorosas, dilatadas
que se degradan y fermentan

en cupulas de nubes lechosas.

Y tu poesía.
como a la luna, me llevaste al mar
embellecido con retazos de estrellas
labrado con la soledad del cielo,
eres imprecisa, vaga y desmedida,
último reducto entre la levedad
y los crepúsculos de sombras rojas
que delinean el horizonte
entre sangre y miel,
a orillas de la ausencia del amor
tus mudanzas se cuajan en bosques
con flores que despiertan cosechas
de silencios de los años que has vivido.

Y tu poesía.
aquí estoy inerme
hasta rebasar las tejas escondidas
entre los vientos de sequía,
al acecho del invierno que respira notas
y acarician y disfrazan la corteza
de los rostros, suplicando tu presencia
al inclinarse en cada ola insolente y elegante
que separa caprichosamente
el cautiverio y la fuga de un beso.

Tus versos rasgan la tormenta
arrancándole vida a la muerte

colgada en el temblor de las miradas.

Y tu poesía
con tus semillas de ideas
cantas por los huecos descalzos
al clamor de la vida,
a la esperanza, el abandono
a la alegría, el sufrimiento,
me raptas en lo sublime de tus reflejos
que nacieron para absorberme
en la faz de lo infinito.

CANTO A LA VIDA

Morada de mis ensueños,
la fuente de los anhelos,
oscuridad que iluminas
a los seres que caminan.

Vida, sonrisa del arco iris,
frazada que te acaricia,
nostalgia de los recuerdos,
la fuerza de los remedios.

Compañera de mis cuitas
locuras y sensateces,
es la vida que me abraza
y me arrulla con su danza.

Cascada de mis suspiros,
el rostro de la alegría,
tus adagios luminosos
bendicen la noche fría.

Lucero de la mañana
tú que siempre me acompañas
eres el salmo del alma
el vigía que me ama.

Como no cantar a la vida,
la que envuelve al amor,
la bondad y la esperanza,
a las plegarias celestes
en erizados inviernos.

Hogar de los pensamientos
vuelan hasta el firmamento
en vapores suspendidos
con hipnóticos sonidos.

Es la vida una canción,
una dulce melodía,
juego en la travesía,
el verso de una poesía.

TRES PALABRAS

Si pudiera delinear la vida en letras,
inundada de una gran paciencia
oculta en un evidente secreto
de un tiempo impreciso y valioso
colmada en una mente excéntrica, firme,
insucumbible
que ha hecho raíces con sus rústicas manos
con la sensibilidad de un catador
de lo trágico, lo siniestro,
lo sublime de la belleza,
deliciosas entidades que se mezclan
entre la caricia de un invierno,
la lluvia sudorosa en el delirio del cuerpo,
la sangre y el calor de un misterio íntimo
hasta ser solo uno; desnudo,
descarnado, embriagado de valentía,
dispuesto a luchar por una libertad inventada,
con un destello de inmortalidad
de sueños hechizados en el realismo mágico.
Este efímero, extraño, cautivo lapso
donde transformas la neblina del olvido eterno
al infinito de la memoria viva.

Si pudiera delinear la vida en letras
bastarían tu mirada, tu sonrisa
y tu abrazadora caricia.

LOS OJOS DEL MIEDO

Eclosión del espectáculo,
contemplo la acidez de la angustia
vomitando dolor,
secreciones impregnadas de zozobra
e incertidumbre,
deseo de cortar el álgido umbral
en un descanso desenfrenado bajo una
fría y estéril lapida sumergida en un pozo
a la deriva envuelto en campos rebosantes
de invisibles líquidos, en luna recién nacida
que no se cansa de llorar,
de suspiros ocluidos entre el miedo de la carne
y ojos que son bombas de tambores batientes
escondidos en los susurros de las fibras de la conciencia
indefinidas figuras de crueldad artística
que se precipita al fuego.

Miedo ciñes a navajazos la virginal
fragilidad humana.

Miedo, un juego clavado en la ironía desesperada
deliciosa manía de románticos amantes
prófugos del placer, locos taciturnos
proféticos fantasmas, románticos mitológicos
con sus pulsos inválidos.
Los giros pétreos congelan la piedad y la sangre

en el despeñadero de la mente.

Miedo, un grito de auxilio desértico
en la geografía de la palabra endemoniadamente
perfecta articulada en tus ojos.

A VECES

Denuncio la conspiración de mi ignorancia
y conservadoramente acoso al intelecto
con desplantes letrados doy tropiezo
hasta llegar al banquete en abundancia.

A veces mejor decido leer filosofía
los ideales habitan mis visiones,
reciclando paradojas vivas
libero de escozor mis pretensiones.

A veces me abandono a mis raíces,
intento rescatar mi imagen del pasado
donde palpitan y aletean mis avatares
para redimir los mitos que he dejado.

A veces lanzo a la borda los conceptos,
me abrazo por completo a las contradicciones,
intento definir los desafíos
con elocuente multitud de oxímorones.

A veces ni yo misma me comprendo
y solo escribo acordes solitarios,
congelo la inspiración del pensamiento,

espero la frescura de los ríos.

A veces deshojo enciclopedias.
Leo un libro que me de buen juicio,
de humorismo alimento las historias,
ensoñación conmovida de bullicio.

A veces me dejo seducir por la palabra
más viva en mis momentos de agonía
sobre todo, cuando estoy desamparada
pero siempre mi sustento es la poesía.

JUNTOS

Quiero enseñarte el camino
del cansancio,
atravesar lentamente tus muros
y derribar la muralla de tu piel,
bañarte de lujuria con mi boca,
hacer una rebelión de amor
con tus hormonas,
aspirar el aroma de tus versos
y decir cuánto te amo
con la fatiga de los cuerpos.

SED

Nube luminosa alejándote vagas
a incautos parajes
que arden de verdor y encendido rojo,
tu taciturna silueta despierta la melancolía
de los grises días desnudos y arrebatados
que perplejos cuelgan sostenidos de tu bruma.

Apaga con tu lluvia
tu incandescente furia,
déjala migrar que el reclamo de mi cuerpo
busca la lozanía de tu frágil azul
de piadosos soplos desmoronados
con sudorosos incendiarios iluminados.

PARA TI

Brota tu piel
como pétalos durmiendo al amanecer
y la frescura del roció hacia el atardecer
con tus rayos de lentitud
colmas de música todo el anochecer.

Hoy juegan el arte y la rima
los sonetos, las sinfonías,
descubren las venas incógnitas de tu vida,
has nacido y con ello tu aura del cielo
te ha bendecido.

☐

QUE TODO LO SIENTO

Que no puedo ni dormir,
 que requiero de escribir,
que confieso mi sentir,
que hoy les voy a decir,
que, si tú eres mi destino,
que te encontré en el camino,
que no sabes porque tiemblas,
que solo quiero que me entiendas,
que me confundo si me tocas,
que las estrellas brillan hermosas,
 que me envías una poesía,
 que cura la melancolía,
 que te invade la ternura,
 que yo no oculto mi locura,
 que te quiero contagiar,
 que no trates de cambiar,
que no encuentras causa justa,
 que sin embargo te gusta,
que me bañas con tu aliento,
 que para mí es alimento,
que el tiempo nunca importa,
 que la distancia es tan corta,
 que la luna se me escapa,
 que tu mirada me atrapa,
 que duermes en mi regazo,

que te desvaneces si te abrazo,
que tu imagen me deslumbra,
 que tu pareces mi sombra,
 que si el cansancio fatiga,
 que tus besos lo mitigan,
 que con fabulas deslumbras,
que me buscas en penumbras,
 que quiero junto a ti crecer,
 que no pienso envejecer,
 que me permitas vivir
 dentro de ti y no morir.

☐

OPACIDAD

Cueva de sombras
paradigma de la crisis
en el faro ajeno de tu intimidad inocente
exhibes tu virilidad secreta,
el etéreo destino
en avalancha de imágenes
obstaculiza tu renacer,
las raíces se mueven y gozan
la presencia de la transmigración,
respiran la existencia nacida en llamas,
invención cronológica deslavada,
victoria invisible palpable,
viajero inmundo ungido
de discordantes esencias de miel
ahogan el alba del rio
buscando el fin en la profundidad de sus
sombras.

OLOR DE SALVACIÓN

Lava tu voz el aguardiente
la espuma del tarro de cerveza,
mirada de inclemente coraje
te muerde verdugo traficante,
forastero etílico
llevas épicos y embriagadores latidos,
trágico privilegio
las entrañas acarician las plegarias
con olor de salvación
en la opulencia rompen rituales.
Es la obertura de ideas talmúdicas
álgidas señales acechan
violar los tabús de la monotonía,
eres sin existir sueños y fantasías
de la vida la salvación.

PENSANDO EN TI

Hoy amanecí pensando en ti.
Un grito silencioso clamaba tu presencia,
la luz brillante llegaba a mí,
el sol me confesaba tu existencia
sentí un descanso sofocante
la esperanza de un día encontrarte
 y caminar abrazados en el aire.
Es la voz de mi alma que te llama
con rubor y claridad encantada
admirada y tocada mágicamente
palpitando en cada respiro tuyo
y mi ser envuelto diáfanamente
aspirando ser tu capullo
busca encontrarte inevitablemente.

☐

CONFUSIÓN

Con la valentía de tus besos
igual que la locura del llanto
volqué el valor de mis deseos
en palabras que inyectan mi cuerpo,
ni el cansancio pone limites
cuando habla tu corazón,
imposible mantener mi espíritu
alejado de la tormenta de la pasión,
la impaciencia palpita en derredor
en la certeza de encontrar tu luz,
la tempestad brilla en mi pensamiento,
mis labios escuchan tu soledad,
en sueños fabrico el camino.
Despierta trazo imborrables huellas
tu figura me hace sombra
inexplicablemente busco la verdad
de tu existencia.

EVOCACIONES

Te pienso
cual ave abarrotada
deslizándose de hastío,
cayendo aprisionada
del viento bajo el rio.

Te siento
discreto en tu mirada,
con dulce melodía
descubro tu palabra
envuelta de alegría.

Te añoro
en el preciso instante
que vagas junto al mar
queriendo alimentarte
con esta sed de amar.

Te entiendo
sí callas temeroso
oculto en la agonía
de sentirte amoroso
al verte cada día.

Te sueño

tendido en el paraíso
en íntima fantasía
rodeado de un hechizo
un caos en sincronía.

Te lloro
al punto del desmayo,
vertiendo mi energía
en luna azul de mayo,
tiempo de melancolía.

Y porque
te pienso, siento, añoro
te sueño entiendo y lloro.

PREDILECTO

Me gusta beber los vientos,

frotar las nubes con incienso,

armar estrellas en el tiempo,

mirar tormentas al comienzo,

me agrada el rio cuando amanece,

el mar con olor a ti,

sentir el grito del alma

a la luz que desvanece

del corazón que te llama,

 las aves que alegres se entrampan

en centenarios huecos por su edad,

son árboles para dormitar

donde de vida se empapan.

Me gusta el eco de isla solitaria,

voces nativas en la abadía

como el canto de cigarras,

crean de la isla la armonía,

a lo lejos, testigos de su trinar

dos seres alborozados

entre migajas de luz

en la oscura claridad,

se hunden en la inmensidad.

Las cigarras con su canto

escuchando las caricias

misteriosas y cautivas,

ven gozar de las delicias

sin atreverse a acariciar.

DESEOS

Quiero por la vida caminar
en el cuerpo de un ave más,
que perciba su belleza
y no la pueda olvidar.

Recibir un par de alas
para saltar y volar,
conocer mundos extraños
y ya nunca regresar.

Jugar con las gotas de agua
que como pendientes caen,
llevarlas a los desiertos
y formar un manantial.

Deslizarme en suave brisa
y en los vientos escapar,
cantar con voz celestial
mi independencia en un grito.

2 PASIÓN, DESEOS Y DIVAGACIONES

EN ESPERA

En un lugar preferente
del tendido corazón
aguardará paciente
la furia de mi pasión
percibiendo sensaciones
que por siempre mantenemos.
Miradas y sentimientos
atrapan mi entendimiento,
mi alma obsesionada
sellara sin precedente
esta inquietud anhelada
de mantenerte en mi mente.
Desborda la efervescencia
si mi sueño es realidad
rompo un vacío interrumpido
de inocua ingenuidad.

DESTELLOS

Luz y esplendor en tu rostro,
creas el infinito alterno,
camino con tu esbozo
viviendo en el invierno.

Viajas oliendo historias,
emites finos destellos,
mil colores son tus besos,
un sinfín de sintonías.

Flor silvestre es tu nostalgia,
 jilguero es la alegría,
soledad es agonía,
tu amistad es cercanía.

En la palma de tu mano
se vislumbra la abadía,
infinitud en un año
resplandeciente en un día.

ENIGMA

Y del silencio emerge
la vida, el movimiento
en múltiples direcciones
que lo mantienen inmóvil.
El oído cómplice sonoro
en melódico lenguaje
explora las fronteras
de los cuerpos mutables.

La fascinante conexión de sonidos
lubrica nuestras mentes
en espera de la pasión invisible.
Somos fantasmas
que habitamos las fantasías
de leyendas vivas,
condenadas a vagar
volando hacia la cumbre
de atmosferas inéditas
donde encuentro tu faz
rebosante de energía brillante,
solo la voz tu eco en mi memoria
me pertenece.

IMANTACIONES

Sigues en mi inmensidad
que es el inconsciente colectivo
de toda la humanidad,
la pulsión desde la tundra donde
emerge la palabra que lee la piel humana
de la vida propia inocente y majestuosa
la existencia de fantasías,
puerta del paraíso imposible de callar,
ideario humano del arte estético
donde transita tu alma,
donde habita tu corazón y tus pensamientos,
aquí estoy presente
con mis palabras suaves y tenaces que culminan
en prosa sonora
de dulces tentaciones
buscando tu rostro y descifrando
enigmas que me conduzcan
a la unión con tu destino,
ese es el ideario universal y terrenal,
una ecuación filosófica en los linderos de la
trascendencia que a voluntad es ignorada, para mí
nunca callada.
Los minutos se hacen siglos,
la espera parece una horda de reminiscencias
ancestrales,
mis pensamientos te llaman
y mi transfiguración se hace presente e

indispensable
para que broten de mis recuerdos,
la sospecha de tu presencia
imantada de tentaciones terrenales
y provocadoras
que me regalan el motivo de ser.

SUEÑOS

En penumbras te vi,
vocero de la curiosidad,
raíz de los placeres mundanos,
entre manantiales mesmerizados
soñaba que eras etéreo
suave libre y ardiente.
Anoche dormía y
soñaba tu ser
lleno de exquisitos misterios,
desperté al sentir el roce de tu piel.
Anoche eras una luz que iluminaba mi universo,
eras tú, era tu aliento,
tu y yo uno, solos, infinito amor travieso,
una fantasía a la hora de dormir,
anoche tú en mis sueños llenaste de
alegría mi vida.
Eras tú, era tu voz,
éramos un cielo una vez más y para siempre
hundidos en la boca de la noche.

SOY

Soy la que se va

y la que se hace presente,

la que sueña con alegorías

esquivando la locura de su mente

que construye un mundo de ficciones,

la que inventa las sinrazones

y recupera las escenas,

sintetiza emociones

y abandona en alacenas

de pensamientos migrantes

del mundo real y onírico

en el tiempo deslizante,

la que surca caminos nómadas

y fecundas rimas por docenas.

De la palabra artesano

y con fragmentos hilando

a través de tu arrebato

imágenes vas recreando.

Desde mi profundo mundo,
en mi libertad pensante
voy escribiendo en el aire
un capricho extravagante
de sentir tu arrobamiento
pertenencia natural,
que tu magia envolvente
mezcla lo instintivo y lo real
y entretejemos historias,
acaudalamos vivencias
que mitigan las tragedias
usuales de la existencia.
Qué misterio tiene el arte,
un disfrute de palabras
que despide la inocencia,
una sinfonía de auxilio
te conduce hacia la esencia
donde las propias pasiones
salvan al ser del hastió.

SENTIDO

De un jalón,
en un amanecer
entiendo tu sentir
en mi condición humana
y me dejo consentir
en tentativas y tentaciones
para del aburrimiento huir.
Ya no hay encantos vacíos,
las rutinas, las costumbres
llenas de enamoramiento,
placer de la seducción
avivan los juegos míos,
le arrancan tiempo a la vida
de enjundia de fantasía
y en el bostezante abismo
un regalo de alegría.

☐

TE PROPONGO

Los sueños se valen,
viven en el tiempo,
lugares existen,
dale sentimiento
a tu ser interno.

Así te propongo
cuidar lo perfecto,
que no existan frenos,
que no haya prejuicios
porque al cabo es sueño
lo que ya tenemos.

Y yo te propongo
sobre de caricias
que la luna mire
ojos de desvelo
con luz infinita
y aromas de incienso.

ME GUSTAS

Me gustas con el alma, por encima
del cielo, las estrellas y la luna,
me gustas porque vienes y te vas,
porque estas cuando no estas,
porque siempre estás conmigo.
Me gustas porque disfruto, más allá
de las fronteras de la vida, porque
alumbras mi camino sin saberlo
con tu mirada de reflejos esculpida.
Me gustas porque tu vida es como
un suspiro
profundo largo y atrevido,
con un impulso encendido
en el tiempo corto
y después eterno
donde todo es cierto
y sabes a río y sabes a huerto.

☐

PALOMA MENSAJERA

Paloma mensajera
que cruzas durante el invierno
lagos, mares y montañas,
llevando siempre ilusiones
por las nubes esperanzas,
derramando en cada nota
el amor en la distancia,
contenido en esa hoja
tus palabras mensajeras
producen metamorfosis.

Has despertado sentires,
con melódicos encantos,
das existencia a los otros
la pasión y el sentimiento.

Tu calma esas tormentas
del amor que es intangible
y disipas las tristezas
desde el ser imperceptible.

Tu mensajera presencia
enciende el fuego latente
y con llama diáfana y clara
como el tañer de campana

transformas la realidad
de la noche a la mañana.

AHÍ DONDE ESTAS TU

En lo más íntimo de mi ser
ahí anidas en mi corazón
perpetuo, plantado,
aferrado, acurrucado,
sin ausencias lastimosas
que me cantan un arrullo, así, con voz
iluminada en los oídos
de emoción saber que existías,
solo por besarte tu mirada.
Te escuche sin saber lo que decías
y se ilumina tu aura,
se hace alusión a tu voz,
se me contiene el aliento
y nos amalgamamos vivos
en lo más íntimo de mi ser
desde dónde estás tú.

SIN INSPIRACIÓN

La sonrisa del cielo
es una ingenua invitación
para un precario consuelo
de un taciturno corazón.
Tiemblo de valentía
en un vacío interrumpido
al pensar en la ironía
de mi ser agradecido
y es que hoy no tengo inspiración.
Intento un esbozo audaz,
me encuentro en una contradicción,
¿será mi tiempo existencial
que trasforma la frágil realidad
o mi voluntad instintiva
que se aferra a mi identidad?
Me acompañan mi soledad,
y silencios sin esperanzas
que se diluyen en la inmensidad,
solo siento la claridad de lo vivido
en este camino desconocido,
porque después de todo he comprobado
que no se goza sino
después de haberlo padecido,
porque después de todo he conocido
que la quietud del sonido
se construye con lo que tienes aprendido.

DESAPEGO

Convengo por no alegar,
los misterios de los conceptos,
aprenderé a tolerar
los famosos desapegos
que no comulgo con ellos
y me hacen desatinar.
Espero que sean lo cierto,
me dejen algo de bueno,
la verdad que me confunden,
mi vida no los aprecia.
Necesito asimilar
ese misterio que entraña,
me angustia debo confesar
al romper mi bienestar
o será solo estrategia
que me propicie la calma
de ese tesoro guardado
donde palpita mi alma
deseando que el desapego
no me cause desosiego.

QUIZÁ

Quizá
no es como tú piensas,
ni como yo pienso,
que estamos de paso
en el pequeño espacio,
que son muy fugaces
los pocos momentos
jamás elegidos,
siempre concedidos,
que al fin nos cruzamos
y nos alejamos.
Quizás no lo pienso
pero existe el hecho,
sé que tú lo piensas
y pides consejo
que el tiempo fugado
siempre ha existido

y al andar de paso

huyo inadvertido,

quizá lo amado

se encuentra en el limbo

flotando en el tiempo,

se advierte empolvado,

quizá no sea tarde

y no esté censurado

reencontrar el paso

ya desmoronado.

Quizá

no es como tú piensas,

ni como yo pienso

pero el tiempo invoca

este sentimiento.

DESALIENTO

Sabes, no puedo escribirte mis deseos,
serian demasiado sinceros,
demasiado carnales,
demasiado necesarios,
prefiero silenciar mis sueños,
soñar entre bastidores,
entre tus brazos,
tus olores
y tus besos.
Soñar despierta mientras camino
vagando entre las calles
en una insolente vigilia
fabricando quimeras
entre las nubes lejanas,
pero no lo olvides,
hoy te deseo.

DESDE LAS ENTRAÑAS

Ha nacido desde el barro
mi sueño petrificado
y lo llevo de la mano
entre mis ríos, mares y llanos,
cubierto de primavera
perenne e inmaculada,
con rosas y enredaderas
va silbando en la montaña
esperando florecer
a la luz de los deseos,
brota en el amanecer
donde llueven los almendros,
cuidado como reliquia,
con una viva explosión
su entusiasmo despertado
me ha causado expectación
en la luz del universo
de invenciones infinitas,
de la tierra que respira,
vive mi sueño que habitas.

VOCES

Sólo narrando el silencio
en un monologo mudo
emerge un grito al espacio
como un náufrago hacia el mundo,
se escapa la voz interna
que reclama independencia,
vientre de luz eterna
la voz joven y novicia,
voz invocada
atrapada y ahogada
mereces ser escuchada,
voz incógnita y rebelde
libérate y hazte presente,
voz abolida y mutilada
tu victoria ante el olvido
enciende esa luz apagada.
Voz inocente
diáfana, genuina y nocturna,
eres fruto de la fantasía naciente,
voz racional que
grita ante la desnudez del alma.
La crítica certera y real,
voz colectiva
implacable e irreverente

aniquila la actitud desvanecida,
voz misteriosa,
aroma de energía profunda
disertas el enigma que te acosa,
voz trémula y serena
develas el poder de la paciencia
y tu virtud sublime enseña.
Sólo la voz traicionera
estigma vergonzante del destino
la multitud vocifera
su ser errante en el camino.

BELLEZA POÉTICA

Amo el canto en la poesía,
el ritmo de la palabra,
su sonido y sinfonía,

la sintaxis atrapada,
la pausa para el descanso,
el suspiro en la coma,
el punto a nivel recato.

La gramática en el acto,
el aroma de los versos,
magia de la epifanía,
la memoria de los siglos
plasmado en antología.

El soneto en estival
forma un estribillo exacto
con lenguaje coloquial

como un festín de sabores
con cíclicos argumentos
en un baile de colores
desbordan los sentimientos.

☐

SOY TRÓPICO

Soy trópico de tierra fértil,
mar de multicolores
envuelta en la naturaleza
con sabor a frutas, a fresa
plátanos, piñas y duraznos,
con olor a selva cubierta en bosques
mezclada en el plumaje de aves,
a decir de ciertos pavorreales
exótica e irreal tal cual pintura
surrealista
camaleónica en mi entorno,
ligera como los peces
me escapo, me escondo y me entrego
huidiza entre luciérnagas nocturnas
palpable solo cuando estoy quieta,
viva entre sonidos musicales
con sonrisa franca de trópico

Alejandra Solís González

y paisajes de teja
de verdes plantas y blanca arena
siempre caminando y dejando huellas
silvestres, llaneras
me aturde lo frio, me avispa el calor
y veo partituras a todo color.
El ruido del trópico acosa mi ser
y yo en el bullicio me agito con él,
soy juego de espumas
palmeras y cocos,
en tardes soleadas recibo su brisa,
me sacan suspiros,
me arrancan la risa,
entre carcajadas suspiro hacia ti
que trópico lindo donde yo te vi.

3 FILOSOFANDO AL AMOR Y A LA SOLEDAD

METAMORFOSIS

En la movilidad y mutabilidad
de lo efímero,
en el vacío exuberante
dejando al egoísmo huérfano,
abandonado a su pobreza
con su vocación de esclavo tirano,
un incendio de palabras
en ráfaga fugaz
sacude mi indiferencia,
esa devoradora de vidas.
Percibo un remanso activo
donde un ser profético anuncia
que el misterio metafísico del ser
aparece en un soplo poético
con la dulzura de la fuerza de la palabra
y transforma el tiempo que se derrama
en sonidos de una escritura
de energía imantada de vida.

EL SILENCIO DE TUS OJOS

He visto el silencio de tus ojos
en los arboles del otoño
que callan al pasar el crudo tiempo,
en las palabras que vuelan buscando su refugio,
en el discurso mudo en consonancia de voces
y plasma imágenes sobre tus huellas
que nacen cuando te has ido.

He visto el silencio de tus ojos
con emociones y aversiones,
en las alegrías y motivaciones,
tejiendo ideas, hilando versos
que suelen contarme
tus más grandes secretos.

He visto el silencio de tus ojos
abrazado a la soledad de la noche,
con el alma desnuda
y la mirada de un rio de invisible origen,
ese silencio desarticulado que se llena
de ritmos aterciopelados
exóticos e indiferentes
como bálsamos de eternidad.

He visto el silencio de tus ojos
en esa nube arcillosa cuyas lagrimas
fluyen al cauce de la vida y la muerte
alegría, ilusiones, dolor, tormenta
y esperanza en cada susurro
suspiro y pensamiento,
en sonidos pegados a la piel
de una voz que late y respira.

He visto el silencio de tus ojos
en aventura nómada y afable
de un encuentro erótico
efímero y fugitivo
al trote de un latido intimista,
en una atmosfera que ata y desata
y desgarra con mis delirios oníricos
dispuestos a explotar en tu silencio.

LA SOMBRA DE MI FANTASMA

En un instante de brillo,
de espejismo hipotético,
un pálido misterio
se acerca fugitivo
al mundo que imagino.
Despierta mi memoria
la obra de una sombra
oculta en ceniza fría,
se tiende ante mi alfombra,
privilegio de asombro
descubrir mi fantasma,
lo rescato del olvido
esperando el momento
descubrir su belleza,
me salva la indiferencia
de un sueño infatigable
de excesiva vivencia
y ávido espectador,
de un presagio inadvertido
con un secreto evidente
la amenaza avanza sin cesar.
Lentamente la sombra sigue su curso,
el fantasma afronta sus últimos estertores,
la consumación es inminente,
el terror se apodera de mí,
la oscuridad gana la partida.

EL OCIO

La insistencia de ver para escuchar
a través de la distancia húmeda,
esa oscuridad dilatada
es la luz que se desliza hasta la mar
para deleitar la sed de sus aromas
con el sudor que abrigan
las suaves notas de la piel.
Como ofrenda en racimos
de ritmos y alabanzas
en el compás y pausa
que roza el aire ligeramente
tocando la palabra
en el silencio que la piensa
y conmueva la textura
estética de la vida.

JUEGOS

Iniciamos un juego sexual
que se debate entre la vida y la muerte,
con fino erotismo escénico
mirar y jugar con la suerte,
movimientos unificados
prolongan nuestros sonidos,
siluetas llenan la atmosfera
de un misterio compartido,
el hechizo de dos seres
con mundana reverencia
sin quebrantos ni pequeñeces
en el placer funden su esencia.
Tu cuerpo, santuario profano
en la desnuda intemperie
fatigado por la sed,
comparte la obscenidad
de mi instintiva mirada
y de insolente elegancia
una austeridad viril
de fantasmagórica caricia
con ímpetu, los tallos de
mi estridente cuerpo enciendes.

INTANGIBLE

Te percibo en mi ser
desde las entrañas del espacio
flotando sin destino muy despacio
deseando poderte conocer.

Te percibo en los sueños,
etéreo como sombra sublimada,
envuelto entre las ramas de los truenos,
viviendo como un ave enamorada
con una paz de fuego
que vive en mi
con ímpetus de juego
que forman parte de mí.

Deseo verte cada instante,
levantar contigo el vuelo,
que vivas siempre en mi huerto
de mi corazón es mi mayor anhelo.

Romper montañas y barreras,
abrir tu alma a lo intangible,
cruzar el cielo caminando,
vivir flotando en lo increíble.

Invoco a los ecos del océano
entre el olor y su barullo
a unirme contigo con orgullo
y poder decir que te amo.

LA CASA MÁGICA DE LOS GRILLOS

En mágico lugar transformado,
dos almas se fusionaron,
desde un desierto refugio
sus espíritus se elevaron.

La bóveda celestial
como un soneto de luz,
preludio de las estrellas
y orientación de la luna
los guiaron a su destino.

Llegado el anochecer
en viaje interestelar
lograron la eternidad.

Los grillos agradecidos
al tiempo sincronizaron
sus cantos y sus sonidos.

Descubrieron los amantes
lugares insospechados
en los instantes vividos
sublimes y penetrantes.

INSTANTES FURTIVOS

Pasas furtivo a mis pies,
mides tus palabras si me vez,
se escucha el ruido del silencio
en la imagen de alguien que se ha ido.

Te detienes en el instante ausente,
temes que el amor te ahuyente,
solo tu sombra está presente
y el viento la elimina de repente.

Luchas en perenne calma,
triunfas sin pedir la gloria,
el éxito sólo a ti te llama
en un incendio que te quema el alma.

☐

REFLEJOS

Un reflejo desnudo
escucha luces
en el silencio crudo,
templando voces
acariciando nubes,
crisálida efímera.
Dudas y zozobra,
el sonido sigiloso
en noche fantasmal
se une solitario
solemne hacia el final.
Te escapas al instante
volando sin parar
que todo está distante
 en vacío sepulcral.

☐

ATEMPORAL

Detente instante,
eres tan hermoso.

Deseo inquietante
de atar el tiempo
y borrar la historia.

Cruzar océanos,
atravesar fronteras,
hacer de todo
un juego fascinante.

Gritar al viento
con voces rotas
y desafiar la nada.

Viajar conmigo
en perdurable sueño,
en cada instante
de este corto tiempo.

Y vivir por siempre
en el eterno ahora.

□

ESPERANZA

Vivo con la inocencia de quererte,
en secreto invoco a la esperanza
porque mi energía es perpetua
y mi ilusión es tenerte.

Escudriñando el vacío
entretejiendo visiones
te visito por las noches
para avivar emociones.

Transpiro gota tras gota
en pensamientos inermes
invocando a la gaviota
como los rayos ardientes.

Viajaré por los confines
entre el canto de la niebla
soñando con querubines
ahuyentando las tinieblas.

Mi cómplice será el tiempo
con susurros a mi oído
me transportare en el viento
para encontrarme contigo.

Me dicen que es utopía
este juego inofensivo
de quererte día con día
porque no tienes remedio.

ARTISTA

Con tu natural talento,
rocas anónimas viven
en original belleza
exaltando su realeza.
Incansablemente esculpes,
tallas creando tu obra,
relatas una epopeya
en esa vida que enciendes.
Que balance tan perfecto,
equilibrio en armonía
hace su tenaz efecto
de la humanidad su herencia.
Cicatrices del artista
los siglos revivirán
esta ha sido su conquista
y su nombre perpetuara.

VACÍO

Volando hacia la nada
sin tacto ni decoro
se incuban secreciones
de intensidad pletórica.

Visuales sensaciones
en el exilio sombras,
viajeros sin destino
en deleites comunales.

Conjugas emociones
en denso espiritual,
barbarie y salvajismo
humano y fantasmal.

Invocas vida y muerte
en brillante festival,
contestas los silencios
y dialogas en tu mente.

INTERIORES

Explorando la esencia
del ser en su existencia,
admiro
la inmensidad de lo profundo,
la silueta de las formas,
la esperanza de lo imposible,
el abismo del miedo,
las dudas de la imaginación,
el dolor de la alegría,
la certeza de la nada,
la soledad del amor,
la turbulencia de la paz,
el límite de lo infinito,
lo efímero de la fama,
la orfandad de la humanidad.
el valor ingenuo del alma
y del universo su humildad.

MÚSICA FESTIVA

Aura de energía viva,
fiel testimonio presente
de inagotable energía
cuajado de cristal ardiente-

Rostros iluminados
en el encuentro soñado,
mil colores de sonidos
seducen al inconsciente.

Desgarran cuerdas la piel
que enardecen al instante
con fuegos intencionados
en la música clavados.

Secuencias armonizadas
dialogan en su interior,
con sus notas delirantes
nacen cantos hechizados.

Fiebre de la imaginación,
elixir de vida eterna,
con la estrella y con la luna
comparten esta canción.

DESPERTARES

Místico ardor que estas en cautiverio,
respira tu luz el agua en que viaja,
celebras las fiestas que antaño prohibía
sonatas de brisa derramas al rio.

Vives el silencio con júbilo profundo,
rostros y matices de vagos testimonios,
dilemas de trazos terrenales
fecundan libre recreación visual al instante.

Arte estético en su plástica obra,
universal parafernalia idiosincrática,
siglos de provocadoras llamadas poéticas
revuelan en mi mente.

Brota la memoria y la lucidez en los límites
de la trascendencia,
las palabras eufóricas se hunden en ellas mismas,
delirios que culminan en el laberinto del pensamiento.
Compulsivas tentaciones de mi mente disparatada
transforman y componen estéticos sonetos.

En lo más recóndito de mi vida,
los regalos de los alientos de mis naufragios
hacen efervescencia en los recuerdos
de las entrañas del paraíso imposibles de borrar.

Una tormenta espiritual que destila
el clamor desesperado en busca de libertad
hace una entrega refrescante del ser en sí mismo
y confluye con ávida esperanza.

Luchando con los antagonismos materiales
en un juego de la llama de la imaginación,
la solemne presencia melancólica agita su voz
para iluminar la oscuridad de mi razón
y despertar de los linderos de la muerte.

☐

VERDUGO

Me inundas con tus fluidos,
me ahogas con tus besos,
y castigas mi cuerpo con placer
y, sin embargo,
tu rostro me da fuerza,
tu voz me alimenta,
tu pensamiento me hipnotiza,
te sueño despierta
para que sin dormir encuentre
todo lo que sabes de mi
en mi alma llena de ti.

□

VIAJE AL ENCUENTRO

Acelera la impaciencia el pulso,
de las galaxias
donde viajo por tu cuerpo
con mi boca,
sentirás mi aliento recorrerte,
dejaras mis manos atraparte,
soñare con cada recorrido de tu ser,
transitare tu desnudez
de frente y al revés,
con señales te revelas
en pensamientos te escucho
y si te alejas te busco,
nos encontramos los desencontrados,
señales alucinógenas
despiden desequilibrio,
requiero sean procesadas
con programa en el archivo,
digitalízame en el pensamiento,
adicióname a tu memoria
intégrame en tu disco duro
que quiero llevarte a la gloria.

LEVEDAD

De la palabra artesano
y con fragmentos hilando
a través de tu arrebato
imágenes vas recreando.
Desde mi profundo mundo
en mi libertad pensante
voy escribiendo en el aire
un capricho extravagante
de sentir tu arrobamiento,
pertenencia natural
que tu magia envolvente
mezcla lo instinto y real.
Y entretejemos historias,
acaudalamos vivencias
que mitigan las tragedias
usuales de la existencia.
Qué misterio tiene el arte,
un disfrute de palabras
que despide la inocencia,
una sinfonía de auxilio
te conduce hacia la esencia
donde las propias pasiones
salvan al ser del hastió.

4 AL ENCUENTRO CON MI YO

AVENTURA LITERARIA

Un manuscrito inmenso
habita la surrealista realidad
inmersa en un pozo de ciencia,
salgo de mi exilio intelectual
inquieta por la cita con mi libro,
lo despierto de un largo sueño,
no es una idea reconfortante
saber que solo viste un estante,
me reconozco en esa experiencia,
leer por el gusto de leer.
Importa el cambio de conciencia
con el gusto de la acción como correr

enlazada con los diálogos de la novela,

relatos de aventura pasajera,

la fábula construye una moraleja,

ensayo que solo habla de quimera,

inteligente frescura,

arrobante viaje de ideas,

prosa sólida y delirante

permite a la imaginación

del surrealismo fascinante

la belleza en su edición,

su vocación es el arte.

☐

MUSA

Escribana soñada,
musa inusitada
envuelta y desbocada
en noches allanada,
encanto matutino
de soledad extremosa,
fantasía del campo
en el día encantada,
por la noche atrapada.
Escribana soñada
de efecto hechicero
tu tinta en pinceladas
de reflejo mágico
en galería de espejos
imprime todo tu aliento.
Escribana soñada
incendiario de juventud,
escrutas la belleza
en espacio virtuoso
y dejas al egoísmo huérfano.

TRASCENDENTE

Desde la penumbra del crepúsculo
ciudadano de todas partes,
transitas en tu universal raíz
y no por banales discusiones
de individualista frivolidad

Sepultas los dogmas aberrantes
carentes de brillo intelectual
y con ánimo carente de indolencia
tus dimensiones provocadoras lucen
en los linderos de la mente.

En ritual trascendente
a voluntad inusitado
forman delirios de prosa sonora
que culminan cosechando
durante siglos de palabras
tejidas tentaciones de luz histórica.
☐

LOS AMORES

Amor de soledad,
de esperanzas,
de infinitas nostalgias,
de meditación introspectiva,
desde párvulo a tiempos existenciales
amor inédito,
de fantasía,
de contradicciones,
de libre albedrio,
de seres vivos nativos.
Amor inmortal
de intima cofradía,
de pétalo fundido entre tus labios,
fruto de la calle,
castrada, fragmentada.

Amor,

mi jardín del desierto,

de cumbre desnuda y

deleite impulsivo,

con vulgaridad arrogante.

Amor insomne

en la niebla transitas

el contorno de mi cuerpo.

Amor glorioso

fantasma del invierno en cautiverio

sucumbes las entrañas de la envidia

en las deshidratadas venas del

talud.

PROVOCADA

Con un temblor en mi cuerpo
mi corazón se aceleró
y de buenas a primeras
la sangre se me heló,
en estado de letargo
reinventando mis ideas
con susurros que apenas entendía
me decían que todavía existías.

Se desbordan los motivos
al palpar tu pensamiento,
no soy yo la que te invoca
es mi interior que te toca
y tu energía me provoca.

SEÑALES DE TI

En la exuberancia del vacío
habita mi alma,
en ese tiempo que nunca se detiene
y que cada minuto que pasa
se fecunda un árbol interminable de amor
con toda su fragancia,
toda su belleza,
todo el alimento
que se requiere para vivir.

Así es mi interior,
así lo siento,
por ello me resulta inconmensurable
conocer el infinito de nuestros deseos.
Al ver el cielo
y mirar las nubes pasar
de repente mis pensamientos viajaron con ellas
llevando un solo deseo
y la atracción del amor me llevo hacia ti
para calmar mis angustias
y saber de tu existencia.
Tocarla,
hablarla,

pensarla,
como una cascada rumorosa
guiada por el sonido y la brisa de los dos.

Hablando se pierde la noción del tiempo
cuando sembramos semillas
de generosa pasión.
Por el largo sendero,
por esas orillas a lo largo de tus ríos,
con ese olor a jara que solo conozco en mi imaginación,
me miro en cada espiga movida por el viento
que llevan toda la humedad
de mi sudor
impregnada del olor
que dan un placer a los sentidos.

☐

SON TUS SONIDOS

Existen sonidos que alimentan la existencia,
mi vida empieza a partir de un sonido
mi día cambia al escuchar tu voz…
que sonido más hermoso es escucharte.
Yo misma me asombro al sentir ese riguroso
cambio drástico fenomenal que me llena
mi alma, mi espíritu brilla mi aura se ilumina
mis sentidos se enaltecen y vuelvo a vivir.
Recuerdo por asociación de ideas las aves,
los trinos en el patio trasero de los árboles
frondosos añejos, mi mente vuela y se posa
en la ventana, en aquella ventana del final
o el de principio del pasillo de las aulas de
tránsito,
del intercambio de palabras del primer
encuentro insospechado y genial al sentir
percibir tu pensamiento talentoso que aún me

abruma,
me cautiva, si con escucharte me enredé
como enramada aferrada a su cerco de malla,
con solo eso me asome en tu interior
donde me llene de ti, si de ti para mi
en sentido de posesión de ti y de mí para los dos.
Aun parece que fue ayer mismo siempre fue ayer
y no se pasa el tiempo esta estático ahí en ese
momento
mágico como tan mágico son los lugares
recorridos inolvidables. Así te mantengo grabado,
tu imagen con el brillo y la ilusión
que tú me emanas, que tú me envías,
siempre constante me dejo llevar
por tu mirada sintiendo el sonido
de tu voz que me tiene extasiada
desde donde estés te presiento
como un tesoro guardado
en el más sagrado rincón.

SOL NEVADO

Blanco helado frío,
acorde casual
en la antología del tiempo,
de temporada invernal.

Cambia de escenario,
lo intuyes en tu interior,
mil hojuelas en el aire
desordenan tu equilibrio.

Intégrate al festín,
abandónate a la sensación.
Vientos gélidos
en serena excitación
a tu alma dan chasquidos

de la energía que naufraga.

Hoy es un gran día
y mañana también
disfrútalo así,
con una lluvia de sol
que todo nace en ti
la tentación de nostalgia
de mi pálido y frio sol
congelara añoranzas
poseídas de crisol.

Hoy es un gran día
y mañana también
disfrútalo así,
blanco, helado, frío.

LAMENTO DE LOS DIOSES

Se buscan en la oscuridad,
siglos de silencio sin tocarse,
infinitamente nacen en cada mirada,
su transpiración escapa al cielo,
bebiendo arenas desérticas
en la neblina se pierde la civilización,
solo efímeras apariciones,
luchan por sobrevivir,
se lanzan a la conquista
colmados de miedo
serpenteando las prisiones.

Espíritus de los ancestros vagan a la deriva,
los rayos del sol penetrados de furia y placer
usurpan a los dioses con elixir mortal y vulgar,
la realidad expulsa la memoria asesinada
solo huellas de humo alcanzan las lágrimas del sol
bebidas en los enigmas del misterio
del abandono de la humanidad
hasta que comprendan que yo es también tú.

☐

SEDUCCIONES

Hoy quiero platicar conmigo sin
ser víctima del llanto,
encontrar fuerza y luz
en la verdad del vacío,
solo vivir los momentos
donde el pasado no existe,
entonces miro el horizonte donde
se derrite mi aliento,
solo una ígnea y fina línea
en mi imprudente fantasía
parece unir al abismo en lo perpetuo,
en ese trémulo, estrepitoso sendero
penetro al vasto océano de
los enigmas y las figuras
del alma extraviada
que se aferra y complacida se deja guiar

en un tropel de fantasías derribando el pasado
histórico de las reminiscencias.
Solo vivo acariciada por el agua,
divino placer, sobria voluptuosidad,
con una voluntad dividida de mi fuerza,
un oculto muro de silencio sucumbe
al día y la noche,
el infinito se divide, en frágiles
vapores humeantes.
Me invitan a un lecho de energía flotante y
fluye una invocación de la carne al espíritu
¡¡oh¡¡ presagio inadvertido,
todo cuanto rodea este puesto para mí,
un largometraje de la vida,
un instante de eternidad,
un rito de lo oculto y lo sagrado
esperan a ser descubiertos.

ESPERO

Espero

 En el espejo del tiempo vivir
 y por sus laberintos fluir
 en el alma del mundo crecer
 de los pantanos del cuerpo emerger.

Espero

 Romántica imposible, explotar
 la oscuridad del silencio abrazar,
 en mi razón poética permanecer
 recostada sobre su manto día a día renacer.

Espero

 Inmersa en mi selva acuática soñar
 y mis deseos flotando profanar,
 llenar de nubes lechosas el amanecer,

el olor de la indomable infancia absorber.

Espero

Palabras que endulcen la memoria encontrar
con miles de historias por descongelar,
de loca ingenuidad dibujar
y mis apegos eróticos volcar.

Espero

De la intemperie la gloria esculpir,
al horizonte ciego de música aplaudir,
la eternidad de la esperanza contemplar
y en la realidad adimensional respirar.

ACERCA DEL AUTOR

Alejandra Solís González es una mujer comprometida con la cultura. Mujer apasionada y culta, escribe para sí misma y para sus amigos. Ha presentado sus poesías en diferentes foros del centro del país.

Frágiles interludios es el primer poemario de Alejandra Solís. En él, la poeta da rienda suelta a la imaginación y los deseos más profundos, en un tono ciertamente confesional que ha caracterizado, y caracteriza, a buena parte de la poesía contemporánea. Pero la poesía de Alejandra va más allá de la confesión, viajando por la poesía amorosa, erótica e incluso silvestre, como ella la denomina. Aquí encontramos poemas muy profundos que nos hablan de un remanso de paz en medio de la vorágine urbana en la que a veces perdemos la capacidad de comunicarnos con los demás y con nosotros mismos.

www.ingramcontent.com/pod-product-compliance
Lightning Source LLC
Chambersburg PA
CBHW030715220526
45463CB00005B/2052